INVENTAIRE
V 24,611

V
2454

V 2654.
E1 63 a.

Ⓒ

24611

L'OBSERVATEUR

AU MUSÉE.

Exposition de 1839 (*).

PEINTURE, SCULPTURE ET GRAVURE.

PEINTURE.

N° 1. Groupe de Fruits sur une table. M. Abner.
2. Une Vue des environs du Caire. M. Achard.
3. Plaine des environs de Bergen en Norwège, en hiver. M. Achenbach.
4. Une réunion de Chartreux allant à l'église. M. Adam.
7. Les petits Enfans et Jésus-Christ. M. Aiffre.
10. Bataille de Denain. M. Alaux.

Ce combat fut livré en 1712, le 24 juillet. Les régimens de Navarre et de Dauphiné, commandés par le maréchal de Villars, enlèvent les retranchemens de l'ennemi.

55. Un Poète assis sur son lit de mort. M. Annéc.

Louis XV et M^{lle} de Coulanges, et le poète Gilbert.

9. La première Inspiration de l'Amour, Adam, le premier homme, se réveillant. M. Ansiaux.

Ce tableau produit un bel effet.

(*) Le Public est prévenu que les Tableaux sont placés, cett' année, dans la première Salle d'entrée, dans le grand Salon, dans les premières, 2^e, 3^e, 4^e et 5^e parties de la grande Galerie, et dans la petite Galerie.

87. La Butte Montmartre, vue du côté de La Chapelle-St-Denis. M. Barmont.

92. Alexandre de Médicis avec [...]. M. Bauderon.

Ce prince, surnommé dans l'histoire le tyran de Florence, se trouvant un jour dans un endroit éloigné de la ville avec sa maîtresse, une vieille femme lui apparut, et dit à la belle courtisanne : « Crains la jalousie de ton amant et tâche de l'éviter, apprends que sa mère et ses frères ont été empoisonnés. » Le duc se révolta à ce propos, et la vieille s'éloigna. Quelques temps après, la belle Paola mourut, et ce qu'elle avait dit se confirma.

98. Mort du général Taupin, à la bataille de Toulouse. M. Beaugé.

Le maréchal Soult commandait cette bataille; il dit au général Taupin : « Ces gens-là sont à nous. » Le général n'écoutant que son courage, commit une grande faute; il voulut la réparer, mais inutilement; s'étant élancé à l'endroit le plus périlleux, il fut blessé à mort.

105. Prise de Halle, après la bataille d'Iéna. M. Beaume.

Cette ville était occupée par 25,000 prussiens; le 9e léger et le 32e de ligne s'élancèrent au pas de charge et s'en rendirent maîtres.

106. Combat d'Oporto. M. Beaume.

Cette victoire est due au maréchal Soult. Cette production fait honneur à l'artiste.

107. Bataille de Beautzen. M. Beaume.

La jeune garde impériale s'élance avec impétuosité vers l'ennemi, et décide l'action.

108. Le pape Sixte-Quint enfant. M. Beaume.

Une vieille femme lui annonce qu'il sera pape.

116. Bataille d'Altenkirchen. M. Bellangé.

Cette bataille fut livrée le 4 juin 1796; le général Richepanse et le général Soult firent preuve du plus grand courage.

136. Le Fainéant et un Ermite. M. Denouville.

138. Aventure arrivée à la reine Henriette de France, reine d'Angleterre. M. Béranger (Charles).

Ce tableau, d'une très grande expression, représente le moment où la princesse, obligée de s'enfuir pour éviter ses ennemis, à peine accouchée, elle tomba épuisée de fatigue au milieu de l'armée du parlement, mais elle se jeta dans un ravin, où elle resta jusqu'à ce que l'armée fût défilée.

145. Villiers de l'Ile-Adam, grand-maître de l'Ordre de Jérusalem, prend possession de l'île de Malte, en 1530. M. Berthon.

146. Derniers momens de Clarisse Harlowe. M. Berthon.

154. Vue de la ville de Dion. M. Bertin.

Peu éloigné de cette ville, se voit un tombeau que les habitans prétendent être celui d'Orphée, connu par ses vers harmonieux.

165. Odette de Champdivers assistant à la cérémonie de l'exorcisme du roi de France, Charles VI. M. Biard.

198. L'illustre Dante à Véronne. M. Boilly.

204. Captivité de saint Pierre. M. Bonnegrace.

On lit dans les Actes des Apôtres, au moment où Hérode donnait ses ordres pour envoyer ce saint homme en prison, il s'endormit, un ange lui apparut, et lui commanda de se lever, ce qu'il fit, et les chaînes tombèrent de ses mains.

240. Faust et Marguerite. M^{me} Bourlet de la Vallée.

Faust, protégé par Méphistophélès, veut enlever son amante Marguerite reconnue coupable d'infanticide, mais elle le repousse, et celui à qui il a vendu son âme s'empare de sa personne.

306. Jésus sur la Montagne, et tenté par le Diable. M. Cazes.

307. Miracle de saint Benoît, ressuscitant un enfant. M. Chabord.

327. Saint Lucien, ayant prêché la doctrine chrétienne, est enchaîné. M. Charlet.

La Vie des Saints rapporte que ce saint martyr, dans sa cap-

tivité, reçut l'Eucharistie des mains de ses disciples qui venaient le visiter, il exigea d'eux que le pain et le vin furent placés sur sa poitrine.

328. Susanne surprise par les Vieillards. M. Charlet.

334. Événement occasioné par la rupture d'une digue hollandaise. M. Charpentier.

357. Enterrement de Godefroy de Bouillon au Calvaire, dans l'année 1100. M. Cibot.

373. Vue de la ville de Thiers en Auvergne. M. Coignet.
Très bel effet du soleil couchant.

410. Siége de Paris en 886. M. Couder.
Eudes, dont rien n'ébranlait le courage, avait su par adresse s'introduire dans le camp ennemi; à son retour il fut arrêté par une armée normande, les Parisiens firent alors une vigoureuse sortie, et Eudes échappe au danger.

414. Fénélon, archevêque de Cambray. M. Courbe.

419. Fuite du gouverneur de Constantine, au moment où les Français pénètrent dans la ville. M. Court.

435. S. A. R. Mgr le prince de Joinville, à Saint-Jean-d'Ulloa, le 2 novembre 1838. MM. Couveely et Morel-Fatio.

438. M** de Lavallière, tout éperdue, se joint à la reine pour implorer la miséricorde divine, pour les jours de Louis XIV. M. le baron de Crespy-le-Prince.

444. Femme aveugle, surprise par une inondation. M. Cypierre.

472. Charles d'Anjou assiste aux derniers momens de son frère, le roi St-Louis. M. Dassy.

490. Mort de Molière. M. Debacq.

491. L'armée des Gaules, composée de 700,000 hommes, répandue dans les Gaules. M. Debay.

499. Sanson, livré aux Philistins, brise ses fers, et tue mille d'entr'eux, étant armé d'une mâchoire d'âne. M. Decamps.

513. Bataille de Baugé en 1421. M. Dédreux.

516. Charles VI visitant, dans la maison d'un Boulanger, le connétable de Clisson, assassiné par Pierre de-Craon. M. Dehaussy.

524. La reine Cléopâtre, piquée par un aspic caché dans un panier de figues, afin de se soustraire aux poursuites d'Octave César. M. Delacroix.

536. Entrée de Louis XIV dans la ville de Lille. M. Delahaye.

546. Repentir d'Adam et Eve. M. Delorme.

» Nous sommes tous deux bien coupables, dit Eve, mais je sui plus à plaindre que toi, tu as péché contre Dieu seul, et mo j'ai péché contre Dieu et mon époux. »

587. Le jeune Tobie, ayant rendu la vue à son père, se dispose à suivre l'ange qui doit le guider. M. Dien.

588. Mort de Max Piccolomini. M. Dietz.

Le duc de Friedland, général des armées de l'empereur Ferdinand, voulut s'allier aux Suédois; le jeune Max, à qui le duc avait promis la main de sa fille unique, n'écoutant que son devoir, attaque les Suédois retranchés dans une forte position, il franchit les fossés, mais son cheval ayant été atteint d'un coup mortel, le jette à terre, et il périt foulé aux pieds des chevaux de ses soldats.

593. Jésus apaisant une tempête. M. Donné.

607. Un trait de la vie de saint Louis. M. Dubouloz.

Le vaisseau sur lequel était Louis IX étant en danger, on pressa ce monarque de passer dans un autre, mais il refusa, ne voulant point exposer l'équipage à un triste sort.

624. La Piété filiale. M. Ducrot.

655 Une Extérieure du château de Blois, construit par François Ier. On voit la fenêtre par laquelle s'évada la mère de Louis XIII, Marie de Médicis. M. Dupuis.

674. Le Christ dans sa Famille. M. Edouard-May.

696. **Susanne accusée par les vieillards.** M. Étang.

703. **Une jeune Personne remet à sa Sœur, la veille de sa première communion, une croix d'or, donnée par leur mère.** M˭ Fabre d'Olivet.

710. **Une noble Dame se jette aux pieds de Bayard, blessé sous les murs de Brescia, et met ses deux filles sous sa protection.** M. Fayart.

722. **Le grand Condé à la bataille de Rocroy, en 1643.** M. Ferret.

729. **Entrée des Français à Alger, le 5 juillet 1830.** M. Flandin (Eugène).

730. **Prise de Constantine.** Même Auteur.

734. **Jésus bénit les Enfans.** M. Flandrin (Hippolyte).

743. **Les Habitans de la ville d'Edesse, accompagnés du Gouverneur et de l'Evêque, implorent les secours de Baudouin, comte de Flandres.** M. Fleury.

744. **Bernard Palissy, arrêté par ordre du conseil des Seize, ayant embrassé les opinions de Luther.** Même Auteur.

754. **L'Evêque de Marseille, portant des secours à des Pestiférés, en 1720.** M. le comte de Forbin.

771. **Ambroise Paré est reconnu pour le chirurgien d'Henri II.** M. Foureau.

Paré était prisonnier chez les Espagnols, le duc de Savoie voulut l'envoyer aux galères; mais le seigneur de Vaudeuille, blessé à la jambe, réclame ses soins; s'il le guérit, il sera libre, dans le cas contraire il le fera pendre. L'opération ayant réussi, il recouvrit sa liberté.

777. **Lucrèce Greenwil attente aux jours du protecteur Cromwell.** M˭ Fourmond.

Cette dame avait été aimé éperdûment du duc de Buckingham, qui fut tué de la propre main de Cromwel. Pour se venger, elle profita d'une fête donnée au Protecteur, et se plaça sur un balcon;

au moment où il passait, armée d'un pistolet, elle le tira contre lui. La balle atteignit le cheval de son fils Henry; elle s'écria aussitôt : « C'est moi, tyran, qui ai fait feu sur toi. » Affectant de ne pas être intimidé de cette scène, le Protecteur dit à ceux qui l'accompagnaient : « Ce n'est rien, mes amis, ce n'est que l'emportement d'une folle. »

781. Le Denier de la Veuve. M. Fournier.

787. Naufrage du vaisseau anglais l'*Amphitrite*, sur la côte de Boulogne, ayant à son bord cent huit femmes condamnées à la déportation, toutes périrent, ainsi que douze enfans et onze hommes d'équipage; deux matelots furent seuls sauvés. M. França.

796. Louis XIII surpris par M^{lle} Lafayette, berçant un Enfant. Le Roi lui fait signe de ne point faire de bruit. Feu Franquelin.

806. Louis XI et Marie de Commines. M^{lle} Augustine Frilet de Châteauneuf.

815. Prise du Fort de Saint-Jean-d'Ulloa, situé dans le Mexique. M. Garneray.

L'auteur de ce charmant tableau a choisi le moment où un parlementaire se rend à bord du vaisseau de l'amiral Baudin pour lui proposer une trêve, et où la Tour, dite du Cavalier, fait son explosion. On aperçoit, sur le premier plan, la corvette la *Créole*, montée par S. A. R. Monseigneur le prince de Joinville.

818. Pêche à la morue, à Terre-Neuve. Même Auteur.

844. Un vieux Laboureur recevant le jour de sa fête les caresses de sa famille. Chacun apporte son cadeau. M. Genod.

859. Héloïse recevant Abailard au Paraclet. M. Gigoux.

864. Les Moissonneurs romains; ils assistent à une messe en plein air. M. Girard.

869. Le prince de Condé et l'amiral de Coligny passant la Loire à un gué jusqu'alors inconnu. M. Giraud.

— 8 —

879. Des Anges viennent dans le Désert recueillir le Corps de la Madeleine. M. Glaize.

892. Marie-Stuart. M™⁰. Goetz.

895. Le jeune Clovis trouvé par un pêcheur. M. Gomien.

Ce jeune prince fut assassiné par les ordres de sa belle-mère Frédégonde, qui le fit jeter dans la Marne. La longueur de ses cheveux le fit reconnaître pour le fils du Roi.

922. Pierre Ier. Mr Grandpierre.

Le Czar ayant appris les infidélités de Catherine, il entra chez elle comme un furieux, et brisa une belle glace. « Tu vois, Catherine, que d'un seul coup j'ai fait rentrer cette glace dans la poussière dont elle était sortie. » « Mais pour avoir détruit le plus bel ornement de votre palais, répondit l'impératrice, croyez-vous qu'il en devienne plus brillant. »

923. Cérémonies aux Invalides, des funérailles des victimes de l'horrible attentat du 28 juillet 1835. M. Granet.

924. Collation des Pénitens laïques. Même Auteur.

Un ancien usage nous apprend qu'à la mort d'un cardinal, les Pénitens sont appelés par la famille du défunt pour mettre le corps sur le lit de parade. Après cette opération, on envoie la collation venant de la cuisine du prince.

927. Jésus guérissant les malades. M. Granger.

950. Un intrépide danseur de corde, faisant au public le détail de la chute qui lui a coûté sa jambe. M. Graud.

955. Grand Combat naval, le 10 juillet 1690, entre la Flotte française, composée de soixante-douze Vaisseaux de ligne, et les deux Flottes combinées d'Angleterre et de Hollande, près Dieppe. M. Gudin.

Le tableau représente le moment où les flottes ennemies sont en pleine déroute,

Les N°ˢ 956, 957, 958, du même Auteur, représentent des Combats livrés sur mer par le capitaine de Saint-Pol, et le N° 959, toujours du même Artiste, est un Combat livré sur les côtes d'Afrique, dans l'année 1706. Les N°ˢ 960, 961, 962, sont également des Combats qui ont eu lieu sur mer, et le N° 963 est la prise du Fort de Saint-Jean-d'Ulloa; on aperçoit à gauche la Corvette *la Créole*, commandée par le prince de Joinville.

967. Les Ennemis de Moïse et d'Aaron. M. Gué.

972. Apothéose de Mozart. M. Guérin.

Sainte Cécile préside à la cérémonie; Mozart introduit dans cet Élysée les savans les plus illustres. L'auteur a donc fait figurer, dans sa composition, Raphaël, Michel-Ange, Dante, Virgile, Rubens, le Tasse, etc.

989. Combat de Vauchamps. M. Guyon.

Blücher, général prussien, est obligé de battre en retraite devant les phalanges françaises; le général Grouchy commande aux généraux Doumerc et Bordesoulle de charger, d'enfoncer les carrés, ce qui fut fait en un instant.

992. Une Villageoise surprise par un Ours. M. Guyot.

1003. Le Tasse en prison. M. Hébert.

1012. Jean-de-Leyde, rêvant à la royauté. M. Herbé.

Ce sujet est tiré de la Bible.

1040. La Prière. M. Hubert.

Le seigneur Raoul fit naufrage dans une de ses expéditions lointaines; cet événement plongea sa famille dans la plus grande douleur, et chaque fois que les vagues s'élevaient, cette infortunée famille imploraient les secours de la Vierge.

1053. Jean-Bart livre Combat à l'amiral de Frise, contre huit Vaisseaux hollandais. M. Isabey (Eugène).

1055. Le peintre Albert Durer. M. Jacob.

Cet artiste avait une femme orgueilleuse et violente. Il con-

templait un jour des enfans jouant entre eux : son épouse le surprit dans sa rêverie. « Il est bien temps de se chauffer au soleil, lui dit-elle, ne devrais-tu pas songer à payer nos dettes. » Il lui répondit avec sang-froid : « Crois-tu, qu'en étudiant la nature, je ne travaille point. »

1059. Le roi Louis XI, à Amboise. M. Jacquand.

La Reine avait pris l'habitude de donner au Dauphin une leçon de lecture, malgré que son époux lui eut défendu; étonné de sa désobéissance, il eut la cruauté de la séparer de son fils; elle fut conduite à Tours, et le jeune prince à Amboise.

1060. Louis XIII jouant aux échecs avec le cardinal Richelieu. Même Auteur.

1061. Réunion du Chapitre de l'Ordre de Saint-Jean; tenu à Rhodes, pour la défense de l'Ile. Même Auteur.

1075. Jésus au jardin des Oliviers. M. Janet-Lange.

1088. Bataille de Rosebecque en 1382. M. Johannot.

Les Flamands, à cette bataille, furent mis en déroute; le plus grand nombre fut étouffé dans leur armure.

1089. Mort de Julien d'Avenel. Même Auteur.

1099. Godefroy de Bouillon tient les premières Assises du royaume de Jérusalem. M. Jolivet.

1100. Un Muletier espagnol cherchant à captiver l'attention de deux jeunes Filles, qui étaient venues puiser de l'eau à une Fontaine. Même Auteur.

1106. Imprécation de Jérémie. M. Jonquières.

1110. Maria Tintorella, dans l'atelier de son père, montre ses Dessins à des Seigneurs vénitiens. M. Journet.

1116. Urbain Grandier, curé de Saint-Pierre, du marché de Loudun, fait amende honorable. M. Jouy.

1125. Portrait de Latour-d'Auvergne, premier Grenadier de France. M. Juncker.

1128. Prise de la ville de Ciudad-Rodrigo. M. Jung.

1129. Combat de Lesmont, en 1814. Même auteur.

1130. Bataille de Craone, en 1814. Même auteur.

1131. Bataille de Vauchamps. Même auteur.

1132. Bataille de Toulouse. Même auteur.

1151. Une famille de Cultivateurs aragonais revient dans son pays; elle n'y trouve que quelques ruines. Des cendres indiquent seules la place de la maison paternelle. M⁻ la baronne de L...

1157. Une jeune Paysanne priant devant une croix. M. Laby.

1160. Mort de Suénon, fils du roi de Danemarck. M. Lacaze.

Ce prince voulant aider Godefroi de Bouillon à la conquête du Saint Sépulcre, il se mit à la tête d'un corps de troupes danoises, mais surpris dans les défilés de la Cappadoce, par les Sarrazins, il est tué avec tous ses hommes d'armes.

1161. Derniers momens de Richard. Même auteur.

Richard, se trouvant en Palestine, tomba malade; malgré les remontrances du Grand-Maître des Templiers à recourir à un médecin Maure, qui avait répondu sur sa tête de sa guérison. Se tournant vers ceux qui entouraient son lit : « Cet homme, dit-il, que je vive ou que je meure, doit être congédié avec honneur et en toute sûreté. » Après avoir prononcé ces paroles, il vide la coupe d'un trait, et retombe épuisé sur son lit.

1173. Chasteté de Joseph. M. Laemlein.

La Bible rapporte les paroles sublimes prononcées par Joseph, à la femme de Putiphar, « Personne n'est plus grand que moi dans cette maison, il ne m'a rien interdit que toi, parce que tu es sa femme; comment donc ferai-je un aussi grand mal et pécherai-je contre Dieu. »

1176. Combat de Ceramo. M. Lafaye.

Ce combat est un des plus hauts-faits d'armes de la conquête de la Sicile sur les Sarrazins. L'histoire dit que le comte Roger,

avec cent trente-six hommes, met en fuite trente-cinq mille Sarrazins.

1181. Portrait de M. le lieutenant-général Bugeaud. M. Lafon.

1191. Vaisseau de guerre français, naufragé sur les côtes de l'Algérie, 15 janvier 1802. M. Lainé.

Dans cette terrible catastrophe, un grand nombre de soldats et marins périrent cherchant à gagner terre ; ceux qui restèrent furent assaillis par les Sauvages et emmenés en esclavage.

1198. Petites Espiègles interrompant le paisible sommeil d'une de leurs jeunes compagnes qui s'était endormie en effeuillant une rose. M. Laloue.

1207. Bataille de Smolensk, en 1812. M. Langlois.

1209. Entrevue du général Maison et d'Ibrahim Pacha, à Navarin. Même auteur.

1216. Une jeune Fille entraînée par des Bédouins. M. Lansac.

1223. Bataille de Cocherel, en 1364. M. Larivière.

Le connétable Duguesclin avait la mission de s'opposer aux projets d'un certain seigneur gascon, enrôlé sous la bannière du roi de Navarre, Charles-le-Mauvais ; les deux champions se trouvèrent en présence dans un village près d'Evreux. Les Navarrois, attendant du secours, étaient en observation sur une hauteur où l'on ne pouvait les attaquer. Duguesclin, s'en apercevant, fit sonner la retraite ; à ce mouvement, le général anglais s'avança dans la plaine, en s'écriant : « Qui m'aime, me suive ? » Les Français répondent par un autre cri : « Notre-Dame ! Guesclin ? » et remportent une victoire complète. Le général anglais perdit la vie, les Navarrois mis en déroute, et le seigneur gascon fut fait prisonnier.

1224. Bataille de Castillon. Même auteur.

Dans l'année 1453, le roi de France, Charles VII, assiégeait Castillon ; il avait pour adversaire le vieillard Talbot, qui, malgré ses quatre-vingts ans, commandait un corps de troupes destiné

à soutenir les révoltés de Bordeaux ; d'abord, il délogea d'une abbaye les avant-postes, et il vint s'y établir. Au moment où il entendait la messe, on vint lui annoncer que les Français battaient en retraite ; fière de cette nouvelle, qui n'était rien moins que fausse, il sort brusquement de la chapelle et aborde les retranchemens ennemis, mais une chose à laquelle il n'avait pas pensé, c'est une artillerie formidable qui l'attendait ; en vain appelle-t-il les Bretons pour secourir les Anglais qui reculaient, un coup de couleuvrine met fin à ses jours ; cette chûte décida du sort de la bataille.

1228. Christophe-Colomb méditant son projet pour la découverte de l'Amérique. M. Lassalle.

1230. Les Strélitz pardonnés. M. Latil.

L'histoire de Russie a donné l'idée de cette composition à M. Latil, qui s'en est retiré avec avantage. Les révoltés viennent au nombre de trois mille avec leurs femmes et leurs enfans, ils ont avec eux des billots et des haches pour recevoir la mort, ils ont tous la corde au cou ; la princesse Sophie, touchée de cette soumission, leur pardonne.

1231. Les Inquisiteurs en fonction. Même Auteur.

1232. Un Criminel saisi par le Chien de sa Victime. Même Auteur.

1242. Ribera, surnommé l'Espagnolet, et sa Bienfaitrice. M. Laure.

Juana, après avoir reçue chez elle le jeune artiste Ribera, et avoir partagé avec lui le peu qu'elle possédait, la mort l'enleva. Ribera, seul sur la terre, sans amis et sans aucun soutien, abandonna l'Espagne, sa patrie, pour aller en Italie, où il mourut fort âgé.

1250. Terrible Ouragan sur la côte de l'île Bourbon, au mois d'avril 1830. M. Lauvergne.

La corvette *la Favorite* fut obligée d'abandonner la côte, dont l'aspect était très effrayant.

1251. Séjour de l'empereur Charles-Quint en France. M. Lavauden.

Pendant le peu de temps que ce prince passa à la cour de François I^{er}, les deux monarques ne s'occupèrent que de fêtes et de réjouissances; néanmoins, au milieu de ces plaisirs, on remarquait une certaine mélancolie à l'empereur. Le duc d'Orléans, encore enfant, s'élança un jour avec promptitude sur la croupe de son cheval, et s'écria : « Je vous fais mon prisonnier. » Cette saillie innocente le fit trembler.

1269. Bataille d'Hochtett, livrée et gagnée sur les Autrichiens, par les généraux Moreau et Lecourbe, le 19 juin 1800. M. Lecomte.

1270. Combat de Mautern, en Styrie, en 1809. Même Auteur.

1271. La Sainte-Vierge et Marie Madeleine, accompagnées de Joseph d'Arimathie et de saint Jean, viennent déposer le Corps du Seigneur dans le tombeau. M. Lecourt.

1280. Conversion d'un jeune Seigneur. M. Lefebvre.

1283. Michel Cervantes écrivant en prison l'histoire de Don Quichotte. M. Leffler.

1294. Ce Tableau représente le champ de Waterloo, en 1815. M. Legendre.

1295. Don Juan s'endormant dans les bras d'Haïdée, jeune grecque. Même Auteur.

1307. Des Bédouins faisant partie de l'armée d'Ibrahim-Pacha, sont campés dans les déserts de Syrie. M. Lehoux.

1314. Sainte Cécile. M. Leloir.

1315. Marguerite enfermée dans un cachot. Même Auteur.

1328. La mort d'Abel. M. Lépaulle.

1329. La Vierge et l'enfant Jésus. Même Auteur.

1341. Terrible Naufrage après vingt-trois jours d'une pénible navigation. M. Lepoitevin.

Dans une analyse extraite d'un journal, sur ce cruel événement, on lit les mots suivans : « Ce fut la lutte de la faim contre la faim. »

1342. Darsie sauvé et enlevé par Redgauntlet. Même Auteur.

1354. Jane Gray. M^{me} de Lernay.

1359. Geneviève de Brabant dans le désert. M. Lesage.

1360. La fée Pari-Banou et le prince Ahmed. Même Auteur.

C'est aux ingénieux contes de Galland que nous devons cette production, qui a beaucoup de mérite.

1378. Les Chrétiens livrés aux animaux les plus féroces. M. Leullier.

1379. Un Chrétien qui allait être la proie des bêtes féroces, rompt ses chaînes, et saisit le lion à la gorge, qui allait se précipiter sur une Sainte résignée. Même Auteur.

1383. Miracles de Jésus. M. Leygue.

1392. Vue de l'ancienne Jérusalem, au moment du Supplice de Jésus-Christ. Pendant trois heures la terre fut couverte de ténèbres. M. Linton.

1396. Vue générale de la ville de Toulon, prise au-dessus du camp retranché, entre les forts Saint-Roch et d'Artigues. M. Loisel.

1400. Ugolin assiégé par l'Archevêque de Pise, dans le palais du Peuple. M. Long.

Le comte Ugolin se défendit avec la plus grande impétuosité avec ses deux fils; ils furent faits prisonniers et moururent de faim dans leur captivité, en 1288.

1401. Tobie délivré d'un Poisson monstrueux qui allait le dévorer. M. Longa.

1408. Martyre de sainte Eulalie. M. Lordon.

1420. Ruth et Noémi. M. Louis.

Ayant perdu ses deux fils, Noémi voulut retourner à Béthléem, avec Ruth et Orpha, ses deux belles-filles ; chemin faisant elle les sollicita de retourner en leur pays, Orpha accepta la proposition, mais Ruth ne voulut point l'abandonner.

1426. Godefroy de Bouillon, proclamé roi de Jérusalem. M. Madrazo.

1446. Le duc d'Anjou et l'Electeur palatin. M. Marcel.

Ce prince, qui fut depuis Henri III, traversant le palatinat pour se rendre dans son royaume, fut reçu par l'Electeur, qui lui montra le portrait de l'amiral Coligny.

1447. Le pape Grégoire XIII faisant faire un Tableau de la Saint-Barthélemy. Même Auteur.

1461. Des assassins surprennent, dans son sommeil, Inès de Castro, maitresse de l'Infant de Portugal. M. Marquet.

Les charmes de cette femme ne purent émouvoir ses satellites, ils la frappèrent sans pitié jusqu'à son dernier soupir. Le prince, qui l'aimait éperdûment, l'épousa solennellement, après sa mort, en présence de toute sa cour.

1462. Désespoir de l'Enfant prodigue. Même Auteur.

Exténué de fatigue et souffrant de la faim, il est témoin d'une fête délicieuse qui avait lieu sur les bords d'une rivière ; à cette vue, qui lui rappelle ses déréglemens, il enfonce ses ongles dans ses chairs et témoigne le plus grand repentir.

1463. L'évangéliste saint Luc écrivant ses Évangiles sur les ruines des Temples payens. Même Auteur.

1465. Marguerite, fille de Thomas Morus, demande qu'on l'inscrive comme coupable, espérant par là partager la captivité de son père. M^{lle} Martin.

1468. Portrait de Duprez, de l'Académie royale de musique. M. Martinet.

1473. Un Bal au profit des Pauvres. M. Mascré.

1475. Incrédulité de saint Thomas. M. Masson.

1477. Marie d'Egypte, morte dans le désert. M. Matout.

1478. Saint Roch recueilli par des Moines. Même Auteur.

1485. Combat du vaisseau *le Formidable*, en 1801. M. Mayer.

1486. Galère de Malte, abordant un Vaisseau barbaresque. Même Auteur.

1487. Un Bûcheron rapporte dans sa famille un Enfant qu'il a trouvé, et qu'il adopte.

1488. La double Pêche. M. Mayer (Charles).

Le pêcheur s'est endormi, des petits espiègles lui enlèvent sa perruque et son chapeau.

1499. La mer couverte d'Exilés, proscrits par Tibère. M. Menu.

1513. Vue du portail et du dôme de l'église des Invalides. M. Milon.

1517. L'Adoration des Bergers. M. Misbac.

1533. Jésus tenté par le Diable. M. Montjoie.

« Je vous donnerai toutes ces choses, dit Satan, si vous consentez à m'adorer. » Jésus répondit : « Retire-toi, Satan. »

1535. Mort de Gilbert à l'Hôtel-Dieu. M. Monvoisin.

« *Ciel, papillon de l'homme, admirable nature,*
« *Salut pour la dernière fois.* »

1549. Le brick de S. M. la reine Amélie, sur la rade de Cherbourg. M. Morel-Fatio.

1551. Sainte Maram et sainte Cyre, anachorètes. M^{lle} Mouchet.

Ces deux saintes femmes étaient sœurs; elles quittèrent la maison paternelle pour s'enfermer dans un enclos hors la ville; elles se livrèrent aux austérités les plus grandes.

1559. Saint François Xavier dans les Indes. M. Moinier.

1562. Combat de Moucron, livré par les généraux Moreau et Souham, au général Clerfait, commandant l'armée ennemie. M. Mozin.

1567. Mort du patron Lezin, le 2 décembre 1838. Même auteur.

La barque de pêche, *les Trois-Amis*, fut surprise par un vent d'ouest qui soulevait les flots avec violence; Lezin et le matelot Guerche furent enlevés; Lezin saisit un cordage, mais, malheureusement, il avait été saisi par le matelot, qui empêchait, par son poids, les gens qui étaient à bord, de le tirer à eux. Le novice, qui avait saisi le patron, n'eut pas la force de l'enlever à la hauteur du bateau; alors l'infortuné, perdant tout espoir, s'écria : « Je m'abandonne, adieu mes neveux. »

1569. Jean-sans-Terre assassine Arthur, son neveu, duc de Bretagne. M. Muller.

Jean-sans-Terre, suivi d'un seul écuyer, se rendit au pied de la tour de Rouen, où était renfermé son infortuné neveu, qu'il accueillit d'abord avec amitié; il l'aida même à monter à cheval. Tous deux suivirent le bord de la mer, et se trouvèrent, après une longue marche, sur la cime d'un rocher à pic, qui formait un effroyable précipice; quand il se vit seul avec sa victime, sans autre témoin que son écuyer, il renversa le pauvre jeune homme d'un terrible coup de son épée, et l'étendit sur le roc. Arthur supplia son oncle qui fut insensible ; il le saisit par un pied et s'efforça de l'engloutir. Arthur s'attachait au roc, et poussait des cris affreux; Jean, voulant consommer son crime, lui enfonça son épée dans le cœur, et traîna le cadavre dans l'abime. Ce sujet est tiré de l'histoire d'Angleterre.

1570. Diogène cherchant un homme. Même Auteur.

1580. Le repos d'une Actrice dans le bois. M. Nègre.

M^{lle} Clairon, de la Comédie Française, étudiant un rôle, ordonne à son chien de lui ramasser son livre.

1582. La Famille royale se rendant à Notre-Dame, à

l'occasion de la naissance de S. A. R. le comte de Paris. M. Neimke.

1587. Jésus guérissant un paralytique. M. Norblin.

1595. Charles-le-Téméraire, duc de Bourgogne, ordonne le massacre de Nesle, en Picardie. M. Odier.

Le prince entra à cheval dans l'église, et alors le terrible massacre s'effectua. Les femmes, les enfans et les vieillards furent horriblement mutilés. L'évêque, blessé, invoque le Tout-Puissant pour la punition du profanateur.

1596. La Sœur de charité. M. Olagnon.

Une de ces vertueuses Filles, qui se sacrifient pour le soulagement de l'humanité, était allé visiter un malade dans une maison du Faubourg Saint-Germain ; à peine était-elle entrée que l'édifice s'écroula de fond en comble ; le plancher de la chambre, où se trouvait la sœur, est entraîné, à l'exception de la place qu'elle occupait. Elle sortit sans avoir éprouvé aucun mal.

1602. Marguerite d'Anjou dépouillée par des voleurs. M. Paradis.

1603. Des Pèlerins demandent l'hospitalité à un ermite. Même Auteur.

1618. Scène tirée du roman de Woodstock. M. Paul Martin.

1622. Le duc de Glocester est accusé devant le roi et la reine d'Angleterre, du meurtre de milady Nevil. M. Paulus.

1629. Sainte Clotilde. M^{lle} Pauline.

1630. Le roi Jean et son fils Philippe-le-Hardi, captifs en Angleterre, après la bataille de Poitiers. M. Pereau.

1639. Reprise de la ville et du port de Toulon, en 1793. M. Peron.

C'est de cette époque que date l'avancement et la fortune du grand homme.

1641. Louis XV au château de Crécy, près de Dreux. M. Perrin.

1658. Mort du célèbre abbé de l'Epée, instituteur des Sourds et Muets, arrivée dans l'année 1789. M. Peyson.

1665. Combat de Stockach, en 1800. M. Philippoteaux.

1672. Le Sommeil de Jésus. M. Pégal.

1673. Le Miroir magique. Même auteur.

Cette charmante production représente une jeune femme voyant son image, que le démon lui offre sous des traits affreux.

1683. Marguerite de France, conduisant les Hongrois à la Croisade de 1195. M. Pingret.

1684. Le maréchal comte de Lobau, dans l'atelier de M. Daplan jeune. Même auteur.

1698. Portrait de M. Saint-Aulaire, artiste-sociétaire de la Comédie Française. M. Planat.

1702. Le Giotto composant, sous l'inspiration du Dante qui lui développe ses idées, les sujets de l'Apocalypse. M. Adesti.

1709. Attaque des hauteurs de Michelsberg, en 1805. M. Poppleton.

1722. Portrait de M. de Lanneau, maire du 12ᵉ arrondissement, et directeurs des Sourds-Muets. M. Poyet.

1725. Moïse accorde sa protection aux Filles de Jethro, contre les bergers de Madian. M. Prieur.

1731. Albert de Montefeltro, faisant assassiner sa femme qui lui était infidèle. M. Provost Dumarchais.

1735. Saint François d'Assises guérissant un moribond dans l'hospice d'une ville de Toscane. M. Quecq.

1737. Invocation à la Vierge, ou la Piété filiale. M. Quesnel.

1413. Incendie du Théâtre Italien. M. Quinart.
1747. Marie-Stuart se préparant à communier avant d'aller au supplice. Mme. Raulin.
1751. La jeune Deïdza, plongée dans la plus profonde rêverie. M. Navera..
1754. Le Dante, réfugié chez un seigneur de Ravenne. M. Régis.
1765. Rencontre du Seigneur avec Simon Pierre et André, son frère. M. Revel.
1774. Apocalypse de saint Jean. M. Ribera.
1775. Supplice de don Rodrigo Calderon. Même Auteur.
1791. Le général Marceau et Blanche de Beaulieu. Mme Rimbaut.

C'est en rejoignant son armée, que ce général apprit la condamnation de Blanche, sa maîtresse; il se rendit dans sa prison. « Je puis vous sauver, si vous consentez à être ma femme. » Un prêtre, condamné à mort comme elle, les bénit. Le lendemain, Blanche n'existait plus; elle périt ayant une rose à la bouche.

1793. Le prophète Elie est enlevé au ciel. M. Riss.
1799. Arrestation de Charles-le-Mauvais, par le roi Jean. M. Rivoulon.
1801. Promenade du Roi dans la forêt de Fontainebleau. M. Robert.
1807. Salle de réception chez Mme la comtesse d'Appony, à Auteuil. M. Roberts.
1820. Laboratoire d'un vieux Savant. M. Roger.
1833. Révolte des Strélitz, en 1678. Mlle Rossignon.
1843. Moïse sur la montagne, recevant du Seigneur les Tables de la loi. M. Roullin.
1858. Hamlet. M. Redder.
1859. Les Lansquenets, un Soldat jouant aux cartes avec un de ses camarades; s'apercevant qu'il est dupé, il s'élance sur lui avec furie. Même Auteur.

1874. Education de Marie-Stuart, à la cour de Henri II. M. Saint-Evre.
1875. Couronnement de Baudouin, comte de Flandres, empereur de Constantinople. Même Auteur.
1876. Marie de Brabant, femme de Philippe-le-Hardi, expliquant au poète Adenez, les données sur lesquelles il composa depuis son roman de Cléomadès. Même Auteur.
1884. Tentation de Saint-Antoine. M. Saunier.
1889. Humanité des Français, après la conquête de Mascara. M. Savouré.
1895. Le Christ sur la montagne des Oliviers. M. Scheffer.
1896. Mignon exprimant le regret de la patrie. Même Auteur.
1897. Mignon aspirant au ciel. Même Auteur.
1898. Faust apercevant Marguerite pour la première fois. Même Auteur.
1900. Conseil tenu par le roi Louis-Philippe, au château de Champlâtreux, le 11 août 1838. M. Scheffer (Henry).
1912. Charlemagne, délivrant Hildegarde d'un animal furieux. M. Schopin.
1930. Bataille sous les murs de Nicée. M. Serrur.
1938. Prédication de la deuxième Croisade à Vezelay, en Bourgogne. M. Signol.
1942. Quasimodo procure un refuge à La Esméralda, dans les Tours de Notre-Dame, pour la soustraire des dangers qui la menaçaient. M. Steuben.
1962. Des Béarnais et des Espagnols en viennent aux mains, un jour de fête, dans un village de la frontière. M. Thenot.
1971. Saint Louis en Egypte. M. Thierry.
2000. Vente d'Esclaves, sous les règnes des Empereurs romains. M. Vaines.

2042. Saint Donatien et saint Rogatien, martyrs. M. Vauchelet.

2043. Bataille d'Ocana, gagnée par les Français, commandés par le maréchal duc de Trévise, le 18 novembre 1809. Même Auteur.

2049. Sainte Madeleine repentante. M. Verdier.

2050. Siége de Constantine, 10 octobre 1837. M. Vernet (Horace).

Ce tableau représente le moment où l'ennemi est repoussé des hauteurs de Coudiat-Ati. Le comte Damrémont donne les ordres pour repousser une sortie de la garnison.

2051. Siége de Constantine, 13 octobre, sept heures du matin. Même auteur.

S. A. R. le duc de Nemours donne l'ordre de départ à la première colonne. La seconde colonne d'assaut reçoit les dernières instructions du comte Valée.

2052. Siége de Constantine, 13 octobre. Même auteur.

La première colonne d'assaut, commandée par le lieutenant-colonel Lamoricière, cherche les moyens pour pénétrer dans la ville. Le colonel Combes arrive pour soutenir l'attaque, et s'écrie: « Tambours et clairons, la charge! vive le roi! »

2053. Attaque de Constantine par la porte intérieure du Marché. Même auteur.

2054. Agar chassée par Abraham. Même auteur.

2055. Chasse aux Lions. Même auteur.

2085. Mort du Roi Louis XI. M. Villière.

2089. Entrée brillante et solennelle des Français à Bordeaux, le 23 juin 1451. M. Vinchon.

[...]rs et les Troyens se disputant le corps de Patrocle. — Wiertz.

[...] saint Luc l'évangéliste, par M. Ziégler, [...] grande composition peinte sur l'abside de l'église de la Madeleine.

SCULPTURE.

Nota. La Sculpture et la Gravure en Médailles sont placées dans la grande Salle au rez-de-chaussée du Louvre; l'Architecture dans la Salle dite des Sept-Cheminées; la Gravure et la Lithographie se trouvent dans la Galerie d'Apollon.

2143. Jehàn Froissard, historien et poète, chanoine et trésorier de Chimay; Statue en plâtre. M. Auvray.
2147. Condamnation à mort de Notre-Seigneur; Bas-Relief en plâtre. M. Bion.
2148. Buste de la Reine; marbre. M. le baron Bosio.
2151. Sainte Amélie; Statue en marbre. M. Bra.
2152. Le maréchal Mortier, duc de Trévise; Statue en plâtre. Même Auteur.
2167. Buste de Mlle Rachel, sociétaire du Théâtre-Français; marbre. M. Dantan aîné.
2169. Buste de Mlle Fanny Elssler; marbre. M. Dantan jeune.
2175. Buste de Mlle Mars, du Théâtre-Français; marbre. M. David.
2190. Vendangeur improvisant sur un sujet comique; Statue en bronze. M. Duret.
2225. Odette de Champdivers, secourant Charles VI, roi de France; Groupe en marbre. M. Huguenin (Victor).

GRAVURE.

2289. Combat de Succarello en 1795. M. Alès.
2294. Le Médecin bienfaisant. M. Allais.
2297. Les Apôtres saint Pierre et saint Paul, arrêtant la marche du farouche Attila. M. Anderloni.
2307. Le maréchal de Saxe présente à Louis XV les trophées de la victoire de Fontenoy. M. Burdet.
2310. La Fille de Jaïre ressuscitée. M. Ca...
2311. Le Siège de Nimègue. M. Cholet.
2317. Réception de la reine de Prusse à Tilsitt par Napoléon. M. Danois.

IMPRIMERIE DE CHASSAIGNON, RUE GÎT-LE-CŒUR, 7.

www.ingramcontent.com/pod-product-compliance
Lightning Source LLC
Chambersburg PA
CBHW030123230526
45469CB00005B/1774